书法集字创作宝典

集字创作

草书

书论
画论
小品文
《世说新语》

U0103817

CTS
湖南美术出版社

胡紫桂 主编

图书在版编目（CIP）数据

书法集字创作宝典. 草书书论、画论、小品文、《世说新语》/ 胡紫桂主编. — 长沙：湖南美术出版社，2020.6

ISBN 978-7-5356-9021-0

Ⅰ.①书… Ⅱ.①胡… Ⅲ.①汉字－碑帖－中国－古代②草书－碑帖－中国－古代 Ⅳ.①J292.21

中国版本图书馆CIP数据核字(2019)第294476号

书 法 集 字 创 作 宝 典
SHUFA JIZI CHUANGZUO BAODIAN

草书书论 画论 小品文 《世说新语》

CAOSHU SHULUN HUALUN XIAOPINWEN SHISHUO XINYU

出 版 人：黄　啸
策　　划：胡紫桂
主　　编：胡紫桂
编　　著：李宏伟
责任编辑：邹方斌
装帧设计：造书房
出版发行：湖南美术出版社（长沙市东二环一段622号）
经　　销：湖南省新华书店
制版印刷：郑州新海岸电脑彩色制印有限公司
开　　本：787mm×1092mm　　1/40
印　　张：6.3
版　　次：2020年6月第1版
印　　次：2020年6月第1次印刷
书　　号：ISBN 978-7-5356-9021-0
定　　价：39.80元

出版说明

　　我们爱书法，学习书法，研究书法，目的是要能创作、会创作，创作出好作品，得到书界的认可，成名成家。这大概是多数书法学习者的理想。然而，书法创作又极其不易，许多人朝临暮写，废寝忘食，十年八载还不知创作为何物，临摹时可以有模有样，创作时则一筹莫展，甚至不知如何下笔，平时临帖所学怎么也与创作衔接不起来，徒有一身"依葫芦画瓢"的临帖功夫而无处施展。

　　那么，我们究竟该如何从临摹过渡到创作呢？究竟该如何将平日所学化为己用，巧妙地融入创作中去呢？常见的方式当然是将书法经典作品反复临摹，领略其笔墨的韵味，细察其结构的奥妙，做到心领神会，烂熟于心。只等到有一天悟出真谛，懂得了将林林总总的碑帖融会贯通，信手拈来，娴熟自如地加以运用，进而推陈出新，抒发个性情怀，铸就精彩风格，或如云如烟，或如铁如银，或如霜叶，或如瀑水，便能赢得自己的一片天空。

　　问题是要达到这种境界，既需要经年累月的耕耘，心无旁骛的投入，也少不了坐看云起的心境，红袖添香的氛围。而今天，鳞次栉比的高楼大厦，川流不息的来往车辆，早将我们的生命历程切割成支离的片段，已将那看云看山看水的心境挤压得喘不过气来，人们行色匆匆，一路风尘，也不见了那墨香浸润的浪漫。有什么方法，有什么途径，能让

我们拾掇起那零碎的光阴，高效、快捷、愉悦地从临摹走向创作呢？

我结合自身的书法专业学习背景与临摹创作经验，根据在中国美院学习期间集字作业实践中临摹过渡到创作的课程，萌生了编辑一套图书，帮助书法学习者在较短时间内捅破书法临摹与创作这层窗户纸，通往自由创作阳关大道的念头，以便于渴望迅速进入创作状态的书法学习者早日摆脱临摹的束缚，通过集字创作的方式到达创作的彼岸。

十年前，我在湖南美术出版社工作期间实现了这个愿望。我主编的"经典碑帖集字创作蓝本"系列丛书至今已出版四辑三十二本，深得读者厚爱。但由于当时水平所限，书中难免有一些错讹之处，比如原文的错、漏字，书法风格的不统一等。

本丛书在"经典碑帖集字创作蓝本"系列的基础之上进行了全面修订，改正了错讹，统一了风格，充实了内容，变换了形式，降低了总价。现汇集出版，借此以飨读者并祈指正。

胡紫桂于长沙两溪草堂

己亥初夏

目录

草书 画论　　　　　　　　　　　　**61**

6

草书

书论

凡书贵乎沉静，令意在笔前，字居心后，未作之始，结思成矣。

仍下笔不用急，故须迟。何也？笔是将军，故须迟重。心欲急不宜迟，何也？心是箭锋，箭不欲迟，迟则中物不入。

師宜官后汉笔势月清人名草
大字方一丈小字方寸千言耿球碑
旦夜不自能为大字方一丈小字
至酒家先书其壁观者云集酒因大售
俟其饮足削书而退羊欣采古来能书人名

羊眠采古来能書人名

【羊欣·采古来能书人名】师宜官，后汉，不知何许人、何官。能为大字方一丈，小字方寸千言。《耿球碑》是宜官书，甚自矜重。或空至酒家，先书其壁，观者云集，酒因大售。俟其饮足，削书而退。

3

子敬为吴兴，羊欣父不疑为乌程令。欣年十五六，书已有意，为子敬所知。子敬往县，入欣斋，欣衣白新绢裙昼眠，子敬因书其裙幅及带。欣觉，欢乐，遂宝之。后以上朝廷，中乃零失。

【王僧虔·论书】庚征西翼书，少时与右军齐名。右军后进，庚犹不忿。在荆州与都下书云：『小儿辈乃贱家鸡，爱野鹜，皆学逸少书。须吾还，当比之。』

【虞世南·笔髓论】

用笔须手腕轻虚。虞安吉云：夫未解书意者，一点一画皆求象本，乃转自取拙，岂成书邪？太缓而无筋，太急而无骨，横毫侧管则钝慢而肉多，竖管直锋则干枯而露骨。终其悟也，粗而能锐，细而能壮，长者不为有余，短者不为不足。

用笔须手腕轻虚虞安吉云夫未解书意者一点一画皆求象本乃转自取拙岂成书邪太缓而无筋太急而无骨横毫侧管则钝慢而肉多竖管直锋则干枯而露骨终其悟也粗而能锐细而能壮长者不为有余短者不为不足

虞世南　笔髓论之二

【张怀瓘·书议】

嵇叔夜身长七尺六寸，美音声，伟容色，虽土木形体，而龙章凤姿，天质自然。加以孝友温恭，吾慕其为人。

尝有其草写《绝交书》一纸，非常宝惜。有人与吾两纸王右军书，不易。张怀瓘《书议》。

【徐浩·论书】 张伯英临池学书，池水尽墨；永师登楼不下，四十余年，张公精熟，号为草圣；永师拘滞，终著能名。以此而言，非一朝一夕所能尽美。俗云：『书无百日工。』盖悠悠之谈也。宜白首攻之，岂可百日乎！

张伯英论池学书池水尽墨永师登楼不下四十余年张公精熟号为草圣永师拘滞终著能名以此而言之岂可百日乎

徐浩论书

用水墨之法，水散而墨在，迹浮而棱敛，有若自然。纸刚则用软笔，策掠按拂，制在一锋。纸柔用硬笔，衮努钩磔，顺成在指。纯刚如以锥画石，纯柔如以泥洗泥，既不圆畅，神格亡矣。画石及壁，同纸刚例，盖相得也。

【卢携·临池妙诀】 用水墨之法，水散而墨在，迹浮而棱敛，有若自然。纸刚则用软笔，策掠按拂，制在一锋。纸柔用硬笔，衮努钩磔，顺成在指。纯刚如以锥画石，纯柔如以泥洗泥，既不圆畅，神格亡矣。画石及壁，同纸刚例，盖相得也。

苏子美尝言：明窗净几，笔砚纸墨，皆极精良，亦自是人生一乐。然能得此乐者甚稀，其不为外物移其好者，又特稀也。余晚知此趣，恨字体不工，不能到古人佳处，若以为乐，则自是有余。

【苏轼·题遗教经】

仆尝见欧阳文忠公。云：『《遗教经》非逸少笔。』以其言观之，信若不妄。然自逸少在时，小儿乱真，自不解辨，况数百年后传刻之馀，而欲必其真伪，难矣。顾笔画精稳，自可为师法。

兰亭叙草，王右军平生得意书也。反复观之，略无一字一笔不可人意，摹写或失之肥瘦，亦自成妍。要各存之以心，会其妙处尔。

黄庭坚　跋兰亭

12

凡书要拙多于巧。近世少年作字，如新妇子妆梳，百种点缀，终无烈妇态也。肥字须要有骨，瘦字须要有肉。古人学书，学其二处，今人学书，肥瘦皆病，又常偏得其人丑恶处，如今人作颜体，乃其可慨然者。

【黄庭坚·论书】

一日不书便觉思涩，想古人未尝片时废书也。因思苏之才，《恒公至洛帖》字明意殊有工，为天下法书第一。

一日不书便觉思涩想古人未尝片时废书也因思苏之才恒公至洛帖字明意殊有工为天下法书第一

米芾 海嶽名言

14

海岳以书学博士召对。上问本朝以书名世者凡数人。海岳各以其人对，曰：『蔡京不得笔，蔡卞得笔而乏逸韵，蔡襄勒字，沈辽排字，黄庭坚描字，苏轼画字。』上复问：『卿书如何？』对曰：『臣书刷字。』

米芾 海岳名言

杨凝式在五代最号能书，每不自检束，号『杨风子』，人莫测也。其笔札豪放，杰出风尘之际，历后唐、汉、周，卒能全身名，其知与字法亦俱高矣。在洛中往往有题记，平居好事者，并壁匣置坐右，以为清玩。

学书以沉着顿挫为体，以变化牵掣为用，二者不可缺一。若专事一偏，便非至论。如鲁公之沉着，何尝不嘉？怀素之飞动，多有意趣。世之小子谓鲁公不如怀素，是东坡所谓『尝梦见王右军脚汗气』耶！

【丰坊·书诀】 书有筋骨血肉。筋生于腕，腕能悬则筋脉相连而有势，指能实则骨体坚定而不弱。血生于水，肉生于墨，水须新汲，墨须新磨，则燥湿调匀而肥瘦得所。此古人所以必资于器也。

书有筋骨血肉
筋生于腕腕能悬则筋
脉相连而有势指
实则骨体坚定而
血生于水肉生于墨
须新汲墨须新磨惟燥湿调匀
而肥瘦得所此古人以资于器也

丰坊 书诀

【董其昌·题献之帖后】　大令《辞中令帖》，评书家不甚传，或出于米元章、黄长睿之后耳。观其运笔，则所谓「凤翥鸾翔，似奇反正」者，深为漏泄家风，必非唐以后诸人所能梦见也。李北海似得其意。

【董其昌·画禅室随笔】

书家有自神其说，以右军感胎仙传笔法。大令得白云先生口授者，此皆妄人附托语。天上虽有神仙，能知义、献为谁乎？

云家有自神其说以右军感
胎仙传笔法大令得白云先生口授
仙此皆妄人附托语天上虽有神
仙初能知义献为谁乎

董其昌

画禅室随笔

予学書三十年，悟得用筆法，而不能作草書，己似此矣。自倍自收自束，当其字勢，以逆之似。董其昌，画禅室随筆

【董其昌·画禅室随笔】予学书三十年，悟得书法，而不能实证者，在自起自倒、自收自束处耳。过此关，即右军父子亦无奈何也。转左侧右，乃右军字势。所谓迹似奇而反正者，世人不能解也。

赵吴兴大近唐人，苏长公天骨俊逸，是晋宋间规格也。学书者能辨此，方可执笔临摹。不则纸成堆，笔成冢，终落狐禅耳。

董其昌 画禅室随笔

字与文不同者，字一笔不似古人，即不成字，文若为古人作印板，尚得谓之文耶？此中机变，不可胜道，最难与俗士言。

23

【冯班·钝吟书要】尝学蔡君谟，欲得字字有法，笔笔用意。又学山谷老人，欲得使尽笔势，用尽腕力。又学米元章，始知出入古人，去短取长。

尝学蔡君谟，欲得字字有法，笔笔用意。又学山谷老人，欲得使尽笔势，用尽腕力。又学米元章，始知出入古人，去短取长。

冯班 钝吟书要

晋人尽理，唐人尽法，宋人多用新意，自以为过唐人，实不及也。姜子柔先生云：『米元章好割截古迹，有书贾俗气。』名言也。

晋人尽理唐人尽法宋人多以为过唐人实不及也姜子柔先生云米元章好书载古

冯班 钝吟书要

25

书法无他秘，只有用笔与结字耳。用笔近日尚有传，结字古法尽矣！变古法须有胜古人处，都不知古人，却言不取古法，直是不成书耳。

书法无他秘，只有用笔与结字耳。用笔近日尚有传，结字古法尽矣，变古法须有胜古人处，都不知古人不取古法，直是不成书耳。

冯班 钝吟书要

26

人知起笔藏锋之未易，不知收笔出锋之甚难。

深于八分章草者始得之，法在用笔之合势，不关手腕之强弱也。

笪重光　书筏

子昂见僧雪庵书酒帘，以为胜己，荐之于朝，名重一时。僧书未必果胜，而子昂奖拔之谊不可及。

子昂见僧雪庵书酒帘，以为胜己，荐之于朝，名重一时，僧书未必果胜，而子昂奖拔之谊不可及

梁巘　评书帖

予用软笔七八年，初至京犹用之。其法以手提管尾，作书极劲健，然太空浮，终属皮相。不如用硬笔，其沉着苍劲处，皆真实境地也。

梁巘　评书帖

孙过庭云：『始于平正，中则险绝，终归平正。』须知始之平正，结构死法，终之平正，融会变通而出者也。

梁巘　评书帖

【钱泳·履园丛话】有唐一代崇尚释氏，观其奉佛念经，俱承梁、隋旧习，非高祖、太宗辈始为作俑也。有唐一代崇尚法书，观其结体用笔，亦承六朝旧习，非率更、永兴辈自为创格也。今六朝、唐碑具在，可以寻绎。

有唐一代崇尚释氏，观其奉佛念经，俱承梁、隋旧习，非高祖、太宗辈始为作俑也。有唐一代崇尚法书，观其结体用笔，亦承六朝旧习，非率更、永兴辈自为创格也。今六朝、唐碑具在，可以寻绎。

一人之身，情致蕴于内，姿媚见乎外，不可无也。作书亦然。古人之书，原无所谓姿媚者，自右军一开风气，遂至姿媚横生，为后世行、草祖法，今人有谓姿媚为大病者，非也。

一人之身情致蕴於内姿媚见乎外不可无也作书亦然古人之书原无所谓姿媚者自右军一开风气遂至姿媚横生为后世行草祖法今人有谓姿媚为大病者非也

钱泳 履园丛话

书法劲易而圆难。图此处极难，俗自之图乃八面拱心，即九宫法也。然书贵挺劲，不劲则不成书，

【朱履贞·书学捷要】

书法劲易而圆难。夫圆者，势之圆，非磨棱倒角之谓，乃八面拱心，即九宫法也。然书贵挺劲，不劲则不成书，藏劲于圆，斯乃得之。

33

草书之法，笔要方，势要圆。夫草书简而益，简全在转折分明，方圆得势，令人一见便知。最忌扛肩阔脚，体势疏懒；尤忌连绵游丝，点画不分。

草書之法筆要方勢要圓夫艸書簡而益簡全在轉折分明方圓得勢令人一見便知最忌扛肩闊腳體勢疏懶尤忌連綿游絲點畫

朱履貞書學捷要

【吴德旋·初月楼论书随笔】　山谷论书，于晋人后推颜鲁公、杨少师，谓可仿佛大令，此言非也。鲁公书结字用河南法，而加以纵逸，固是大令笔。少师笔意直接右军，而不留一迹。董华亭谓其古淡非唐人所及，可称笃论。

【米芾·海岳名言（四则）】 字之八面，唯尚真楷见之，大小各自有分。智永有八面，已少锺法。丁道护、欧、虞笔始匀，古法亡矣。柳公权师欧，不及远甚，而为丑怪恶札之祖。自柳世始有俗书。（其一）唐官诰在世为褚、陆、徐峤之体，殊有不俗者。开元已来，缘明皇字体肥俗，始有徐浩以合时君所好，经生字亦自此肥。开元已前古气，无复有矣。（其二）唐人以徐浩比僧虔，甚失当。浩大小一伦，犹隶楷也。僧虔、萧子云传锺法，与子敬无

字之八面而為信枯兀之大小多

自然分布若八面之少鋒

法丁乞護国宴筆鋒旬去

之之老柳以檜師即皮老

之而絕怪差九之祖自柳出

妙妙悟出一二一

庾度諸左吏為裙儒紹鳴之譜

半吊江芋若非元之年束孫

异，大小各有分，不一伦。徐浩为颜真卿辟客，书韵自张颠血脉来，教颜大字促令小，小字展令大，非古也。（其三）葛洪"天台之观"飞白，为大字之冠，古今第一。欧阳询"道林之寺"，寒俭无精神。柳公权"国清寺"，大小不相称，费尽筋骨。裴休率意写牌，乃有真趣，不陷丑怪。真字甚易，唯有体势难，谓不如画算，勾，其势活也。（其四）

更大小為書當一倍便法為

能寫得好屋空結每陰

惟直緣成熟能大字促令小

小字展令大々大批古也 言二

等濩得々主之觀其首為

大字之難在之第一圖陽詢

宜轉之方寸々信如々精神

永兴书浑厚，北海则以顿挫见长，虽本原同出大令，而门户迥别。赵集贤欲以永兴笔书北海体，遂致两失。集贤临智永《千文》，乃是当行，可十得六七矣。

永興書渾厚北海則以頓挫見長雖本原同出大令而門户迴別趙集賢欲以永興筆書北海體遂致兩失集賢臨智永千文乃是當行可十得六七矣

吴德旋 初月樓論書隨筆

【包世臣·艺舟双楫】

北朝人书，落笔峻而结体庄和，行墨涩而取势排宕。万毫齐力，故能峻；五指齐力，故能涩。分隶相通之故，原不关乎迹象，长史之观于担夫争道，东坡之喻以上水撑船，皆悟到此间也。

41

【刘熙载·书概】凡隶体中皆暗包篆体，欲以分数论分者，当先问程隶是几分书。虽程隶世已无传，然以汉隶逆推之，当必不如《阁帖》中所谓『程邈书直是正书』也。

43

禇河南书为唐之广大教化主，庾平原得其筋，徐季海之流得其肉。而季海不自谓学诸未尽，转以羊欣为讥，何悖也！（其一）孙过庭草书，在唐为善宗晋法。其所书《书谱》，用笔破而愈完，纷而愈治，飘逸愈沉着，婀娜愈刚健。（其二）

禇河南书为唐之广大教化主，庾平原得其筋，徐季海之流得其肉。而季海不自谓学诸未尽，转以羊欣为讥，何悖也！孙过庭草书，在唐为善宗晋法。其所书《书谱》，用笔破而愈完，纷而愈治，飘逸愈沉着，婀娜愈刚健。

字学以用敬为第一义凡遇笔砚辄起矜庄则精神自然振作落笔便有主宰何患书道不成

周星莲 临池管见

45

【周星莲·临池管见】

晋人取韵，唐人取法，宋人取意，人皆知之。吾谓晋书如仙，唐书如圣，宋书如豪杰。学书者从此分门别户，落笔时方有宗旨。

有同一字而用笔绝不相类者，怀宁邓完白授包慎伯笔法云：『疏处可以走马，密处不使透风。』此可悟间架之法。

偏锋正锋之说，古来无之。无论右军不废偏锋，即旭、素草书，时有一二。苏、黄则全用，文待诏、祝京兆亦时借以取态，何损耶？若解大绅、马应图辈，纵尽出正锋，何救恶札？

偏锋正锋之说古来无之无论
右军不废偏锋即旭素草书时
有一二种黄则全用文待诏祝京
兆亦时借以取然何损耶若解大
绅马应图辈纵尽出正锋何救
恶札

朱和羹临池心解

48

用笔到毫发细处，亦必用全力赴之。然细处用力最难。

如画人物衣折之游丝纹，全见力量，笔笔贯以精神。

如度曲遇低调低字，要婉转清彻，仍须有棱角，不可含糊过去。

用筆到毫發細處，亦必可以全力赴之。然細處用力最難。如畫人物衣折之游絲紋，全見力量，筆筆貫以精神

朱和羹　临池心解

反觉碑隔矣。一字之美，韵态无不圆满。故魏碑可取，随取一家，皆足成体，尽合诸家，则为具美。虽南碑之绵丽，齐碑之逋峭，隋碑之洞达，

通隋碑之洞达，及宋、元、明以下诸家之妙，皆涵盖淳蓄，蕴于其中。

康有为

康有为书《广艺舟双楫》

【康有为·广艺舟双楫】

凡魏碑，随取一家，皆足成体，尽合诸家，则为具美。虽南碑之绵丽，齐碑之逋峭，隋碑之洞达，皆涵盖淳蓄，蕴于其中。故言魏碑，虽无南碑及齐、周、隋碑，亦无不可。

康有为　广艺舟双楫

【康有为·广艺舟双楫】 古人作书，皆重藏锋。中郎曰：『藏头护尾。』右军曰：『第一须存筋藏锋，灭迹隐端。』又曰：

『用尖笔须落笔混成，无使毫露。』所谓筑锋下笔，皆令完成也。锥画沙、印印泥、屋漏痕，皆言无起止，即藏锋也。

【康有为·广艺舟双楫】

学书必须摹仿，不得古人形质，无自得性情也。六朝人摹仿已盛，《北史》赵文深，周文帝令至江陵影覆寺碑，影覆即唐之响拓也。欲临碑必先摹仿，摹之数百过，使转行立笔尽肖，而后可临焉。

東坡曰大字當使結密無間此非榜書之能品試觀經石峪而正是寬綽有餘耳

康有為 廣藝舟雙楫

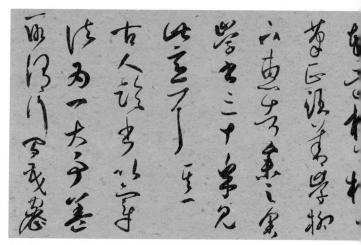

【董其昌·画禅室随笔（二则）】　古人作书，必不作正局。盖以奇为正。此赵吴兴所以不入晋、唐门室也。《兰亭》非不正，其纵宕用笔处，无迹可寻。若形模相似，转去转远。柳公权云"笔正"，须善学柳下惠者参之。余学书三十年，见此意耳。（其一）古人论书，以章法为一大事。盖所谓行间茂密

是也。余见米痴小楷，作《西园雅集图记》，是纵扇，其直如弦。此必非有他道，乃平日留意章法耳。右军《兰亭叙》章法，为古今第一。其字皆映带而生，或小或大，随手所如，皆入法则，所以为神品也。（其二）

古人作書必不作

布局筆以意為

字此頗得書意以

名此言為唐以空

此紫□□此不□

二不眼宗司筆

□□以□□□

空如來見米癡

小楷作畫圖體之束

圓亦長然扇至

筆如張民尚此書

此差乃二百省

之之事汗平平

筆深業亭氣

□法為出之筆

【黄庭坚·论书】 楷法欲如快马入阵，草法欲左规右矩，此古人妙处也。书字虽工拙在人，要须年高手硬，心意闲澹，乃入微耳。

【朱履贞·书学捷要】 学书未有不从规矩而入，亦未有不从规矩而出。及乎书道既成，则画沙、印泥，从心所欲，无往不通。所谓因筌得鱼，得鱼忘筌。

60

草书

画论

集字创作

【顾恺之·魏晋胜流画赞】

凡画，人最难，次山水，次狗马，台榭一定器耳，难成而易好，不待迁想妙得也。此以巧历不能差其品也。

62

物景皆倒。作清气带山下三分倨一以上，使耿然成二重。

凡三段山，画之虽长，当使画甚促，不尔不称。鸟兽中，时有用之者，可定其仪而用之。下为涧，

【王维·山水诀】 塔顶参天，不须见殿，似有似无，或上或下。松柏上现二尺长。茆堆土埠，半露檐庑；草舍庐亭，略呈墙柠。山分八面，石有三方，闲云切忌芝草样。人物不过一寸许，松柏上现二尺长。

送生当面图之于屏障觉其珍之之室名无不毕备观之一见便惊谓庭光曰老夫衰丑何用图之因斯叹服

朱景玄 应制不画躅

【朱景玄·唐朝名画录】吴生常持《金刚经》，自识本身。天宝中有杨庭光与之齐名，遂潜写吴生真于讲席众人之中，引吴生观之。一见便惊，谓庭光曰：『老夫衰丑，何用图之？』因斯叹服。

【朱景玄·唐朝名画录】阎立本，太宗朝官至刑部侍郎，位居宰相，与兄立德齐名于当世。尝奉诏写太宗御容，后有佳手传写于玄都观东殿前间，以镇九岗之气，犹可仰神武之英威也。

阎立本太宗朝官至刑部侍郎位居
宰相与兄立德齐名于当世尝奉诏
写太宗御容后有佳手传写于玄都
观东殿前间以镇九岗之气犹可仰
神武之英威也

凡画山水，意在笔先。丈山尺树，寸马分人。远人无目，远树无枝。远山无石，隐隐如眉；远水无波，高与云齐。此是诀也。

【王维·山水论】

王维 山水论

67

【王维·山水论】

凡画山水，须按四时。或曰烟笼雾锁，或曰楚岫云归，或曰秋天晓霁，或曰古冢断碑，或曰洞庭春色，或曰路荒人迷。如此之类，谓之画题。

凡画山水，须按四时。或曰烟笼雾锁，或曰楚岫云归，或曰秋天晓霁，或曰古冢断碑，或曰洞庭春色，或曰路荒人迷。如此之类，谓之画题。

王维 山水论

山头不得一样，树头不得一般。　山籍树而为衣，树藉山而为骨。　树不可繁，要见山之秀丽；山不可乱，须显树之精神。能如此者，可谓名手之画山水也。

山腰不得一样，树腰不得一般。山籍树而为衣，树藉山而为骨。山之精神莫妙于此。画山水论

王维 山水论

夫阴阳陶蒸，万象错布，玄化亡言，神工独运。草木敷荣，不待丹碌之采；云雪飘扬，不待铅粉而白。山不待空青而翠，凤不待五色而䌽。是故运墨而五色具，谓之得意。意在五色，则物象乖矣。

张彦远 历代名画记

江南地润无尘，人多精艺。三吴之迹，八绝之名。逸少右军、长康散骑，书画之能，其来尚矣。《淮南子》云：『宋人善画，吴人善冶。』不亦然乎？

【张彦远·历代名画记】

张彦远 历代名画记

与钱百万，纳其妻。

敬君者，善画，齐王起九重台，召敬君画之。敬君久不得归，思其妻，乃画妻对之。齐王知其妻美，

张彦远　历代名画记

【荆浩·笔法记】

凡笔有四势，谓筋、肉、骨、气。笔绝而不断谓之筋，起伏成实谓之肉，生死刚正谓之骨，迹画不败谓之气。

故知墨大质者失其体，色微者败正气，筋死者无肉，迹断者无筋，苟媚者无骨。

故目之曰逸格尔。

画之逸格，最难其俦。拙规矩于方圆，鄙精研于彩绘，笔简形具，得之自然，莫可楷模。由于意表，

画之逸格最难其俦拙规
矩于方圆鄙精研于彩绘
自笔简形具得之自然莫
可楷模由于意表故目之
曰逸格尔

黄休复 益州名画录

画山水有体，铺舒为宏图而无余，消缩为小景而不少。看山水亦有体，以林泉之心临之则价高，以骄侈之目临之则价低。

75

凡经营下笔，必合天地。何谓天地？谓如一尺半幅之上，上留天之位，下留地之位，中间方立意定景。见世之初学，遽把笔下去，率尔立意，触情涂抹满幅，看之填塞人目，已令人意不快，那得取赏于潇洒，见情于高大哉？

郭熙 林泉高致

凡画人物，不可粗俗，贵纯雅而幽闲，其隐居傲逸之士，当与村居耕叟渔父辈体貌不同。窃观古之山水中人物，殊为闲雅，无有粗恶者。近之所作，往往粗俗，殊乏古人之态。

【韩拙·山水纯全集】

凡画有八格：石老而润，水净而明，山要崔嵬，泉宜洒落，云烟出没，野径迂回，松偃龙蛇，竹藏风雨也。

凡画有八格石老而润水净而明山要崔嵬泉宜洒落云烟出没野径迂回松偃龙蛇竹藏风雨也

节抄 山水纯全集

味摩诘之诗，诗中有画。观摩诘之画，画中有诗。诗曰：蓝溪白石出，玉川红叶稀。山路元无雨，空翠湿人衣。此摩诘之诗也。

苏轼 书摩诘蓝田烟雨图

【苏轼·书摩诘蓝田烟雨图】此摩诘之诗。

味摩诘之诗，诗中有画。观摩诘之画，画中有诗。诗曰：『蓝溪白石出，玉川红叶稀。山路元无雨，空翠湿人衣。』此摩诘之诗。或曰非也，好事者以补摩诘之遗。

观士人画，如阅天下马，取其意气所到。乃若画工，往往只取鞭策皮毛槽枥刍秣，无一点俊发，看数尺许便倦。汉杰真士人画也。

天帝释像，在苏澥家，又张僧繇笔也。张笔天女、宫女，面短而艳，顾乃深靓为天人相。武帝作居士服，反唇露齿，宫女四人擎花，后四武士持戈剑，发如神也。

【米芾·画史】

米芾

画史

《道德经》一卷出相间，不知何人画。绢本，字大小不匀，真褚遂良书，在范相尧夫家，与冯京当世家《西升经》不同，虽有裴度、柳公权跋，非阎令画。褚笔，唐人自不鉴尔。

道德经一卷出相间不知何人画
绢本字大小不匀真褚遂良书在范
相尧夫家与冯京当世家西升
经不
同虽有裴度柳公权跋非阎令画
褚笔唐人自不鉴尔

米芾 画史

82

唐画徐志和颜鲁公樵青图，在朱长
文字伯原家，无名人，画甚佳。今
人以无名命为有名，不可胜数。故
谚云牛即戴嵩，马即韩幹，鹤则杜
荀象即章得也。

米芾 画史

【米芾·画史】唐画《张志和颜鲁公樵青图》，在朱长文字伯原家，无名人，画甚佳。今人以无名命为有名，不可胜数。故谚云『牛即戴嵩，马即韩幹，鹤则杜荀，象即章得』也。

【米芾·画史】 李公麟病右手三年，余始画。以李尝师吴生，终不能去其气。余乃取顾高古，不使一笔入吴生。又李笔神彩不高，余为目睛、面文、骨木，自是天性，非师而能。以俟识者，唯作古忠贤像也。

李以辟，为无手三年来始画以李尝

陆品得生辙而非去其气乃取顾高古

去不使一笔入吴生又李笔神彩而

高不为目睛面文骨木自是天性能

师而死以俟识者唯作古忠贤像也

米芾 画史

江南陈以飞白笔作树石，有清逸意。人物不工，折枝花亦以逸笔一抹为枝，以色乱点花，欲夺造化，本朝妙工也。邹极大夫有之。

【米芾·画史】 江南陈常以飞白笔作树石，有清逸意。人物不工，折枝花亦以逸笔一抹为枝，以色乱点花，欲夺造化，本朝妙工也。邹极大夫有之。

86

画人物以得其性情为妙。东丹此图，不惟尽其形态，而人犬相习，又得于笔墨丹青之外，为可珍也。

【汤垕·画论】

家人子弟不可不留心看书画，盖留心不于此则于彼，所益非一端。前辈名人钜公未有不游意于此者。陈无己诗云：『老知书画真有益，却悔岁月来无多。』读者可为浩叹。

歐人子弟不可不留心看書畫蓋留心不于此則于彼所益非一端前輩名人鉅公未有不遊意于此者陳無己詩云老知書畫真有益却悔歲月來無多讀者可為浩歎

汤屋 画论

【汤垕·画论（二则）】

古人画稿，谓之粉本，

看画之法，不可一途而取。古人命意立迹，各有其道，岂可拘以所见，绳律古人之意哉？（其一）

前辈多宝蓄之，盖草草不经意处，有自然之妙。宣和、绍兴所藏之粉本，多有神妙者。（其二）

李成画坡脚须要数层，取其湿厚。

米元章论李光丞有后代，儿孙昌盛，果出为官者最多，画亦有风水存焉。

（书法）

李成画坡脚须要数层取其湿厚米元章论李光丞有后代儿孙昌盛果出

黄公望 写山水诀

仆之所谓画者，不过逸笔草草，不求形似，聊以自娱耳。近迂游来城邑，索画者必欲依彼所指授，又欲应时而得，鄙辱怒骂，无所不有。冤矣乎！讵可责寺人以不髯也！

神采至脱格，则病也。

人物以形模为先，气韵超乎其表；；山水以气韵为主，形模寓乎其中，乃为合作。若形似无生气，

人物以形模为先，气韵超乎其表，山水以气韵为主，形模寓乎其中，乃为合作，若形似无生神采至脱格，则病也。

王世贞 艺苑卮言论画

凡古人诗及名画，必须得真境较之，乃知其妙。『芙蓉镜中』语，逸趣可想。

云林既不习青绿枝，何为一落笔便佳，岂果有天解耶？其画格故不宜著色，不知此图作何点染？料不必沿诸家法，令人企慕若渴。

六法中第一气韵生动，有气韵则有生动矣。气韵或在境中，亦或在境外，取之于四时寒暑、晴雨晦明，

【顾凝远·画引】

非徒积墨也。

95

（草书正文，从右至左竖排）

【恽寿平·南田画跋（七则）】　作画须有解衣盘礴旁若无人意，然后化机在手元气狼藉，不为先匠所拘，而游于法度之外矣。（其一）出入风雨，卷舒苍翠，模崖范壑，曲折中机。惟有成风之技，乃致冥通之奇，可以悦则神风，陶铸性器。（其二）作画至于无笔墨痕者化矣，而观者往往勿能知也。王嫱丽姬，人所美也，鱼见之深入，鸟见之高飞，麋鹿见之决骤，又孰知天下之正色哉。（其三）贯道师巨然，笔力雄厚，但过于刻画，未免伤韵。余

化盡頹唐之氣黑硯旁出
善人之之形但化機直于无象
粘糟江海先道不相可遊北法
觀之知之至一

此入風向巷野萬樓
雀若鳥出折中楷雄
弓車風入技乃陋言通之
音寫恒伊神風園殇
生人心无亡

97

（书法作品）

欲以秀润之笔，化其纵横，然正未易言也。（其四）梅花庵主与一峰老人同学董、巨，然吴尚沉郁，黄贵潇散。两家神趣不同，而各尽其妙。（其五）六如居士以超逸之笔南宋人画法，李唐刻画之迹为之一变。全用渲染洗其勾斫，故焕然神明，当使南宋诸公皆拜床下。（其六）娄东王奉常家有华原小帧。丘壑精深，笔力道拔，思致极浑古。然别有逸宕之气。虽至精工，居然大雅。（其七）

能以奇趣渾之筆化之耶

揮洒正不可少而言之也至四

枯亢著色主与一峯老大同

学董元毛飛著色自高沈著聲實

岑溝岐面家神 緒此固

而多畫二之妙 家家

六如居士以行運之筆作

南宫人畫任李成刻畫

一如画之一家畫用

墨太枯则无气韵，然必求气韵而漫美生矣。墨太润则无文理，然必求文理而刻画生矣。凡六法之妙，当于运墨先后求之。

【顾凝远·画引】

木华作《海赋》，竟或教以水之前后左右言之，遂添出数语，乃知关仝有侧作《泰山图》，非横看成岭侧成峰邪？故身在此山不知山真面目，名语也。

【董其昌·画旨】 元季四大家以黄公望为冠，而王蒙、倪瓒、吴仲圭与之对垒。此数公评画，必以高彦敬配赵文敏，恐非耦也。

潘子辈学余画，视余更工，然皴法三昧，不可与语也。画有六法，若其气韵，必在生知，转工转远。

103

【董其昌·画禅室随笔】 诗至少陵，书至鲁公，画至二米，古今之变，天下之能事毕矣。 独高彦敬兼有众长，出新意于法度之中，寄妙理于豪放之外，所谓游刃馀地，运斤成风，古今一人而已。

诗至少陵，书至鲁公，画至二米，古今之变，天下之能事毕矣。独高彦敬兼有众长，出新意于法度之中，寄妙理于豪放之外，所谓游刃馀地，运斤成风，古今一人而已。

董其昌 画禅室随笔

涓文敏家藏小李将军揭瓜图唐氏
氣之之尝传遇晖全補晖私记而
筆之之畑宫一幅質以之大驚遂怒
尝由此名曰与归遇遂故诗及之

陈继儒　眉公论画

【陈继儒·眉公论画】

赵文敏公家藏小李将军《摘瓜图》，历代宝之。尝倩廷晖全补，晖私记其笔意，归写一幅质公，公大惊，赏乱真。由此名实俱进，故诗及之。

宋徽宗竹禽卷赵子昂题其后有云小物得圣人图及何其幸耶又见徽宗画六石玲珑古雅而用皴法以水墨生晕学吴道子

陈继儒 眉公论画

【陈继儒·眉公论画】梁楷待诏花画院，赐金带不受，挂于院内，自称『梁风子』。余曾见其《孔子梦周公图》《庄子梦蝴蝶图》，萧萧数笔，神仙中人也。

元僧觉隐曰："吾尝以喜气写兰，以怒气写竹。"盖谓叶势飘举，花蕊吐舒，得喜之神；竹枝纵横，如矛刃错出，有饰怒之象耳。

元僧觉隐曰吾尝以喜气写兰以怒气写竹盖谓叶势飘举花蕊吐舒得喜之神竹枝纵横如矛刃错出有饰怒之象耳

李日华 竹懒论画

学画楼阁，宜先学九成宫阿房
宫滕王阁岳阳楼才图为此渐
近旧人款式不然纵使精细壮丽
独是杜撰

唐志契张丑瀞言

【唐志契·绘事微言】 学画楼阁，须先学《九成宫》《阿房宫》《滕王阁》《岳阳楼》等图，方能渐近旧人款式，不然纵使精细壮丽，终是杜撰。

书学必以时代为限。书则六朝，首推晋魏，宋元不及晋与唐远矣。画则不然。佛道、人物、士女、牛马，

书学必以时代为限，书则六朝之继不及古六耕宋元不及晋与唐远之画则不然佛道人物士女牛马以及后代不及古人山水林石皆前人不及后人

唐志契 张子潮书

寂寞无可奈何之境，最宜入想，亟宜着笔。所谓天际真人，非鹿鹿尘埃泥滓中人所可与言也。

【恽寿平·南田画跋】 余尝有诗题鲁得之竹云:『倪迂画竹不似竹,鲁生下笔能破俗。』言画竹当有逸气也。

【笪重光·画筌（二则）】

雪意清寒，休为染重；云光幻化，少作钩盘。雨景霾痕宜忌，风林狂态堪嗔。晓雾昏烟，景色何容交错，秋阴春霭，气候难以相干。（其一）前人有题后画，当未画而意先；今人有画无题，即强题而意索。（其二）

笪重光　画筌二则

【方薰·山静居画论（二则）】

画稿谓粉本者，古人于墨稿上加描粉笔，用时扑入缣素，依粉痕落墨，故名之也。今画手多不知此义，惟女红刺绣上样尚用此法，不知是古画法也。（其一）用墨无他，惟在洁净，洁净自能活泼。涉笔高妙，存乎其

【董其昌·画旨（四则）】　画人物，须顾盼语言。花果迎风带露，禽飞兽走精神脱真。山水林泉，清闲幽旷。屋庐深邃，桥渡往来山脚入水，澄明，水源来历分晓，有此数端，即不知名，定是高手。（其一）米元晖自谓墨戏足正千古画史谬习，虽右丞亦在诋诃，致有巨眼。余以意为之，聊与高彦敬上下，非能尽

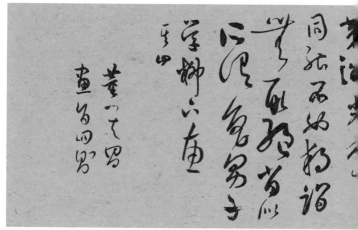

米家父子之变也。（其二）高房山多瓦屋，米家多草堂，以此为辨。此图潇洒出尘，非南宫不能作。（其三）文太史本色画，极类赵承旨，第微尖利耳，同能不如独诣，无取绝肖似。所谓鲁男子学柳下惠。（其四）

116

盡人物緣在眼

隆言老未迟風

渚一一宜幸

飛歌光精神

輕筆水林多

陸里馬嘯廬

廣深遠楊陵

住來如入舟

池明為源東

米家父子之

室也至之

高房以為他

廬未家多孝

此圖滿瀟出

莽桃南一室之猶

化之三

文太史本多

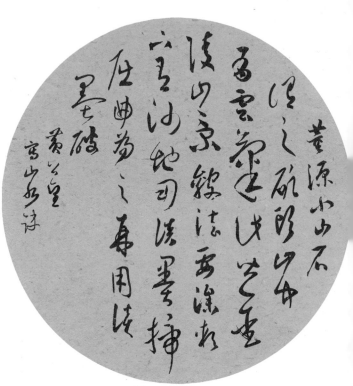

【黄公望·写山水诀】 董源小山石谓之矾头，山中有云气，此皆金陵山景。皴法要渗软，下有沙地，用淡墨扫，屈曲为之，再用淡墨破。

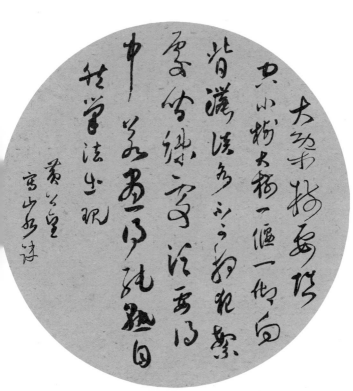

大概树要填空。小树大树一偃一仰，向背浓淡，各不
可相犯。繁处间疏处，须要得中。若画得纯熟，自然笔法出现。

【黄公望·写山水诀】

【汤垕·画论（二则）】 古人作画有得意者，多再作之，如李成《寒林》，范宽《雪山》，王诜《烟江叠嶂》之类，不可枚举。（其一）收画若山水，花竹，禽石等，作挂轴又易为钤押。若故实人物，必须横卷为佳。（其二）

草书

小品文

集字创作

山川之美，古来共谈。高峰入云，清流见底。两岸石壁，五色交辉。青林翠竹，四时俱备。晓雾将歇，猿鸟乱鸣。夕日欲颓，沉鳞竞跃。实是欲界之仙都。自康乐以来，未复有能与其奇者。

陶弘景　答谢中书书

風烟俱净，山共色，从流飘荡，任意东西。自富阳至桐庐一百许里，奇山异水，天下独绝。猿则水皆缥碧，千丈见底，游鱼细石，直视无碍。急湍甚箭，猛浪若奔。夹岸高山，皆生寒树。负势竞上，互相轩邈。争高直指，千百成峰。泉水激石，泠泠作响；好鸟相鸣，嘤嘤成韵。蝉则千啭不穷，猿则百叫无绝。鸢飞戾天者，望峰息心；经纶世务者，窥谷忘返。横柯上蔽，在昼犹昏；疏条交映，有时见日。

吴均与朱元思书

【吴均·与朱元思书】风烟俱净，天山共色，从流飘荡，任意东西。
自富阳至桐庐一百许里，奇山异水，天下独绝。水皆缥碧，千丈见底；
游鱼细石，直视无碍。急湍甚箭，猛浪若奔。夹岸高山，皆生寒树。
负势竞上，互相轩邈。争高直指，千百成峰。泉水激石，泠泠作响；
好鸟相鸣，嘤嘤成韵。蝉则千啭不穷，猿则百叫无绝。鸢飞戾天者，
望峰息心；经纶世务者，窥谷忘返。横柯上蔽，在昼犹昏；疏条交映，
有时见日。

【郦道元·江水·三峡】　自三峡七百里中，两岸连山，略无阙处。重岩叠嶂，隐天蔽日，自非亭午夜分，不见曦月。至于夏水襄陵，沿溯阻绝。或王命急宣，有时朝发白帝，暮到江陵，其间千二百里，虽乘奔御风，不以疾也。春冬之时，则素湍绿潭，回清倒影。绝巘多生怪柏，悬泉瀑布，飞漱其间。清荣峻茂，良多趣味。每至晴初霜旦，林寒涧肃，常有高猿长啸，属引凄异，空谷传响，哀转久绝。故渔者歌曰："巴东三峡巫峡长，猿鸣三声泪沾裳！"

（书法作品）

【袁中道·寄四五弟】

山中已有一亭，次第作屋。晨起阅藏经数卷，倦即坐亭上，看西山一带，推蓝设色，天然一幅米家墨气。午后闲走乳窟听泉，精神日以爽健，百病不生。吾弟若有来游意，极好。三月初间，花鸟更新奇，来住数月，烟云供养，受用不尽也。

125

陈道复花卉豪一世，草书飞动似之。独此帖既纯完，又多而不败，盖余尝见闽楚壮士，裹马剑戟；则凛然若黑。及解而当绣刺之绷，亦颓然若女妇，可近也。此非道复之书与染耶？

陈道复花卉豪一世，草书飞动似之。独此帖既纯完，又多而不败，盖余尝见闽楚壮士，裹马剑戟，则凛然若黑。及解而当绣刺之绷，亦颓然若女妇，可近也。此非道复之书与染耶？

徐渭 跋陈白阳卷

徐渭 答張太史

【徐渭·答张太史】

西兴脚子云：『风在戴老爷家过夏，我家过冬。』一笑。

仆领赐至矣，晨雪，酒与裘，对证药也。酒无破肚脏，鳌当归瓮。裘半臂，非褐夫所常服，寒退拟晒以归。

127

在家时，以为到京必渔猎满船马，及到，似处涸泽，终日不见只蹄寸鳞，言之羞人。凡有传笺蹄绁绁者，非说谎，则好我者也，大不足信。然谓非鸡肋则不可，故且悠悠耳。

昨过人家园榭中，见珍花异果，绣地参天，而野藤刺蔓，交戛其间。予拙于书，朱使君令予首尾是帖，意或近是说耶？顾谓主人曰：『何得滥放此辈？』主人曰：『然，然去此亦不成圃也。』

【徐渭·书朱太仆十七帖】

皆奇作也。

李邕云，瑶台雪花数千点，火

树银花合一枝。瑶光

（草书正文，行草难以辨识）

去来上头，犹又自陷翁」纪和曰 「屏床一匹东，十年今如后。可怜风雨夜，相问两衰翁。」二诗虽绝句，读之使人凄然，

隋吏部侍郎薛道衡尝游钟山开善寺谓小僧曰金刚何为怒目菩萨何为低眉小僧答曰金刚怒目所以降伏四魔菩萨低眉所以慈悲六道

庞元英 谈薮

【庞元英·谈薮】隋吏部侍郎薛道衡，尝游钟山开善寺，谓小僧曰：『金刚何为怒目？菩萨何为低眉？』小僧答曰：『金刚怒目，所以降伏四魔；菩萨低眉，所以慈悲六道。』道衡忾然不能对。

132

【王涗·唐语林】阎立本善画。至荆州，视张僧繇旧迹，曰：『定虚得名耳。』明日又往，曰：『犹是近代佳手耳。』明日又往，曰：『名下无虚士。』坐卧观之。留宿其下，一日不能去。

王遽　容溪林

王僧虔，右军之孙也。齐高帝尝问曰：『卿书与我书孰优？』对曰：『臣书人臣第一，陛下书帝王第一。』帝不悦。后尝以掘笔书，恐为帝所忌故也。

欧阳修　归田录

135

【欧阳修·归田录】寇莱公在中书，与同列戏云：『水底日为天上日。』未有对，而会杨大年适来白事，因请其对，大年应声曰：『眼中人是面前人。』一座称为的对。

岳阳有酒香山，相传古有仙酒，饮者不死。汉武帝得之，东方朔窃饮焉。帝怒，欲诛之，方朔曰：『陛下杀臣，臣亦不死；臣死，酒亦不验。』遂得免。方朔数语，圆转简明，意其窃饮以发此论，盖风武帝之求长生也。

万壑疏风清两耳，闻世语，急须敲玉磬三声。

九天凉月净初心，诵其经，胜似撞金钟百下。

江馆清秋，晨起看竹，烟光日影露气，皆浮动于疏枝密叶之间。胸中勃勃遂有画意。其实胸中之竹，并不是眼中之竹也。因而磨墨展纸，落笔倏作变相，手中之竹又不是胸中之竹也。总之，意在笔先者，定则也；趣在法外者，化机也。独画云乎哉！

郑燮

138

后多做到慷慨淋漓宕尽情字
便是天地间第一篇绝妙文字若
必从向之乎者也中寻文字又落
第二义矣世人有题目始寻文章
余则先有文章偶借题目耳犹
以出泪而始悲也题目是众人
的文章是自己的故千古有同一题目无
同一文章

廖燕 山居杂谈

【廖燕·山居杂谈】 凡事做到慷慨淋漓激宕尽情处，便是天地间第
一篇绝妙文字，若必从向之乎者也中寻文字，又落第二义矣。世人
有题目始寻文章，余则先有文章偶借题目耳。犹有悲借泪以出，非
有泪而始悲也。题目是众人的，文章是自己的，故千古有同一题目，
无同一文章。

秋无之气若喷珠如桂树乃月中之
树香亦天上之香也但其缺陷处
则在满树齐开不留余地予有《惜桂》诗
云万斛黄金碾作灰西风一阵总吹来
早知三日都狼藉何不留将次第
开盛极必衰乃盈虚一定之理凡有
富贵荣华一蹴而就者皆
玉兰之为春光丹桂之为秋色

李渔 桂

【李渔·桂】 秋花之香者，莫能如桂。树乃月中之树，香亦天上之香也。但其缺陷处，则在满树齐开，不留余地。予有《惜桂》诗云："万斛黄金碾作灰，西风一阵总吹来。早知三日都狼藉，何不留将次第开？"盛极必衰，乃盈虚一定之理，凡有富贵荣华一蹴而就者，皆玉兰之为春光，丹桂之为秋色。

【吴从先·赏心乐事】斋欲深，槛欲曲，树欲疏，萝薜欲青垂几席栏杆，窗棂欲净澈如秋水，榻上欲有烟云气，墨池笔床欲时泛花香，读书得此护持，万卷皆生欢喜，娜嬛仙洞不足美矣。

141

因以藏山，所贵者反在于水。自泛舟及园，以为水之事尽，迤循廊而西，曲沼澄泓，绕出青林之下。主与客似从琉璃国而来，须眉若浣，衣袖皆湿，因忆杜老『残夜水明』句。以廊代楼，未识少陵首肯否？

园以藏山，而藏之者反在于水。自泛舟及园以为水之事尽，迤循廊而西，曲沼澄泓，绕出青林之下，主与客似从琉璃国而来，须眉若浣，衣袖皆湿，因忆杜老残夜水明句，以廊代楼，未识少陵肯否

祁彪佳　水明廊

【冯梦龙·半日闲】 有贵人游僧舍，酒酣，诵唐人诗云：『因过竹院逢僧话，又得浮生半日闲。』僧闻而笑之。贵人问僧何笑，僧曰：『尊官得半日闲，老僧却忙了三日。』

相见甚有奇缘，似恨其晚。然使前十年相见，恐识力各有未坚透处，心目不能如是之相发也。朋友相见，极是难事。鄙意又以为不患不相见，患相见之无益耳。有益矣，岂犹恨其晚哉？

钟惺
上陈眉公

（草书作品）

【袁宏道·雨后游六桥记】 寒食后雨。余曰："此雨为西湖洗红，当急与桃花作别，勿滞也。"午霁，偕诸友至第三桥。落花积地寸余，游人少，翻以为快。忽骑者白纨而过，光晃衣，鲜丽倍常，诸友白其内者皆去表。少倦，卧地上饮，以面受花，多者浮，少者歌，以为乐。偶艇子出花间，呼之，乃寺僧载茶来者。各啜一杯，荡舟浩歌而返。

姜白石论书曰：『一须人品高。』文徵老自题其米山曰：人品不高，用墨无法。乃知点墨落纸，大非细事，必须胸中廓然无一物，然后烟云秀色，与天地生生之气，自然凑泊笔下，幻出奇诡。若是营营世念，澡雪未尽，即日对丘壑，日暮妙迹，到头只与髹采圬墁之工，争巧拙于毫厘也。

姜白石论书曰一须人品高文徵老自题其
米山曰人品不高用墨无法乃知点墨落
纸大非细事必须胸中廓然无一物然
后烟云秀色与天地生生之气自然凑
泊笔下幻出奇诡若是营营世念澡雪
未尽即日对丘壑日暮妙迹到头只
与髹采圬墁之工争巧拙于毫厘也

李日华 论书法与人品

人不得道，生老病死四字一一关难破。逐迫老，逐人不放者，病之状尤为可怜。则锺鬂犹是化为白髪，而便死化。惟夫人之书堆死此尺食真必以死生为。花含意玉及一瓯镜虑了神，谈其人急急而不见尾。

坡曰

陈继儒　谈姚平仲小传

人不得道，生老病死四字关，谁能透过？独美人名将，老病之状，尤为可怜。夫红颜化为白发，

一鸠呼雨，修篁静立。茗碗时供，野芳暗度。又有两鸟咿嘤嘤林外，均节天成。童子倚炉触屏，忽鼾忽止。念既虚闲，室复幽旷，无事坐此，长如小年。

148

余葺茅栋而工徒病雨，扰扰不肯毕也。今日偶小斋鸟乌之声乐，吾友王才臣偶携李成山水一轴来，展卷烟雨勃兴，庭户晦冥，吾庐何日可了耶？

【杨万里·跋李成山水】余葺茅栋而工徒病雨，扰扰不肯毕也。今日偶小斋鸟乌之声乐，吾友王才臣偶携李成山水一轴来，展卷烟雨勃兴，庭户晦冥，吾庐何日可了耶？

149

150

【黄庭坚·书林和靖诗】欧阳文忠公极赏林和靖『疏影横斜水清浅，暗香浮动月黄昏』之句，而不知和靖别有《咏梅》一联云：『雪后园林才半树，水边篱落忽横枝。』似胜前句。不知文忠何缘弃此而赏彼？文章大概亦如女色，好恶止系于人。

欧阳文忠公极赏林和靖「疏影横斜水清浅，暗香浮动月黄昏」之句，而不知和靖别有《咏梅》一联云：「雪后园林才半树，水边篱落忽横枝。」似胜前句。不知文忠何缘弃此而赏彼？文章大概亦如女色，好恶止系于人。

黄庭坚 书林和靖诗

【黄庭坚·书家弟幼安作草后】 幼安弟喜作草，携笔东西家，动辄龙蛇满壁，草圣之声欲满江西，来求法于老夫。老夫之书，本无法也，但观世间万缘，如蚊蚋聚散，未尝一事横于胸中，故不择笔墨，遇纸则书，纸尽则已，亦不计较工拙与人之品藻讥弹。譬如木人舞中节拍，人叹其工，舞罢则又萧然矣。幼安然吾言乎？

【苏轼·书舟中作字】将至曲江，船上滩欹侧，撑者百指，篙声石声荦然。回顾皆涛濑，士无人色，而吾作字不少衰，何也？吾更变亦多矣。置笔而起，终不能一事，孰与且作字乎？

153

【苏轼·记承天寺夜游】元丰六年十月十二日夜，解衣欲睡。月色入户，欣然起行。念无与为乐者，遂至承天寺寻张怀民。怀民亦未寝，相与步于中庭。庭下如积水空明，水中藻荇交横，盖竹柏影也。何夜无月，何处无竹柏，但少闲人如吾两人者耳。

元丰六年十月十二日夜，解衣欲睡。月色入户，欣然起行。念无与为乐者，遂至承天寺寻张怀民。怀民亦未寝，相与步于中庭。庭下如积水空明，水中藻荇交横，盖竹柏影也。何夜无月，何处无竹柏，但少闲人如吾两人者耳。

苏轼
记承天寺夜游

临皋亭下不数十步，便是大江，其半是峨嵋雪水，吾饮食沐浴皆取焉，何必归乡哉！江山风月，本无常主，闲者便是主人。问范子丰新第园池，与此孰胜？所不如者，上无两税及助役钱耳。

苏轼 与范子丰书

（草书正文，略）

【沈周·记雪月之观】　丁未之岁，冬暖无雪。戊申正月之三日始作，五日始霁。风寒冱而不消，至十日犹故在也。是夜月出，月与雪争烂，坐纸窗下，觉明彻异常。遂添衣起，登溪西小楼。楼临水，下皆虚澄，又四囿于雪，若涂银，若波汞，腾光照人，骨肉相莹。月映清波间，树影晃弄，又若镜中见疏发，离离然可爱。寒冱肌肤，清入肺腑，因凭栏楯上。仰而茫然，俯而恍然；呀而莫禁，眂而莫收；神与物融，人观两奇，盖天将致我于太素之乡，殆不可以笔画

156

丁未之夏為唼唼書 董戊申西

月之言曰婦往五月燈窗

風空之迂雨和泉至十日作坡

去妣其表月出月上露乾

悵坐與窗六艐明露事堂

蓮深杳枕紫 瀧雨小肜之於丘

大行兒

池又四圍枕雲芝連明老

濃慈荃无旦一身由河盞

157

追状，文字敷说，以传信于不能从者。顾所得不亦多矣！尚思若时天下名山川宜大乎此也，其雪与月当有神矣。我思挟之以飞遽八表，而返其怀。汗漫虽未易平，然老气衰飒，有不胜其冷者。乃浩歌下楼，夜已过二鼓矣。仍归窗间，兀坐若失。念平生此景亦不屡遇，而健忘日，寻改数日，则又荒荒不知其所云，因笔之。

遄快文字教說此健任於
弘此懷者武敢一面因此來自
无為曰羨何無六名以川
兰大至此地一生雲之自當馬
神善亦異揆之甚為遠
小素雨過至悵汗淚
隆平不面再拜奉慰無
飄子和來一至況去乃復

（草书）

【周敦颐·爱莲说】　水陆草木之花，可爱者甚蕃。晋陶渊明独爱菊，自李唐来，世人甚爱牡丹。予独爱莲之出淤泥而不染，濯清涟而不妖，中通外直，不蔓不枝，香远益清，亭亭净植，可远观而不可亵玩焉。予谓菊，花之隐逸者也；牡丹，花之富贵者也；莲，花之君子者也。噫！菊之爱，陶后鲜有闻。莲之爱，同予者何人？牡丹之爱，宜乎众矣！

草书作品（右侧竖排书法）：

山不在高，有仙则名。水不在深，有龙则灵。斯是陋室，惟吾德馨。苔痕上阶绿，草色入帘青。谈笑有鸿儒，往来无白丁。可以调素琴，阅金经。无丝竹之乱耳，无案牍之劳形。南阳诸葛庐，西蜀子云亭。孔子云：何陋之有？

刘禹锡 陋室铭

【刘禹锡·陋室铭】 山不在高，有仙则名。水不在深，有龙则灵。斯是陋室，惟吾德馨。苔痕上阶绿，草色入帘青。谈笑有鸿儒，往来无白丁。可以调素琴，阅金经。无丝竹之乱耳，无案牍之劳形。南阳诸葛庐，西蜀子云亭。孔子云：『何陋之有？』

【陆游·跋渊明集】吾年十三四时，侍先少傅居城南小隐，偶见藤床上有渊明诗，因取读之，欣然会心。日且暮，家人呼食，读诗方乐，至夜，卒不就食。今思之，如数日前事也。庆元二年，岁在乙卯，九月二十九日，山阴陆某务观书于三山龟堂，时年七十有一。

吾年十三四时，侍先少傅居城南小隐，偶见藤床上有渊明诗，因取读之，欣然会心。日且暮，家人呼食，读诗方乐，至夜，卒不就食。今思之，如数日前事也。庆元二年，岁在乙卯，九月二十九日，山阴陆某务观书于三山龟堂，时年七十有一。

陆游 跋渊明集

【陆游·跋岑嘉州集】余自少时，绝好岑嘉州诗。往在山中，每醉归，倚胡床睡，辄令儿曹诵之。至酒醒或睡熟乃已。尝知……一八九。

余自少时绝好岑嘉州诗往在山中
每醉归倚胡床睡辄令儿曹诵之至酒
醒或睡熟乃已尝以为太白子美之后
一人而已今年自唐安别本以较旧
书以传知诗
之难工如此
山阴陆某谨识

陆游 跋岑嘉州集

【苏轼·试笔自书】 吾始至南海，环视天水无际，凄然伤之，曰："何时得出此岛耶？"已而思之，天地在积水中，九州在大瀛海中，中国在少海中，有生孰不在岛者？覆盆水于地，芥浮于水，蚁附于芥，茫然不知所济。少焉水涸，蚁即径去，见其类，出涕曰："几不复与子相见。"岂知俯仰之间，有方轨八达之路乎？念此可以一笑。戊寅九月十二日，与客饮薄酒小醉，信笔书此纸。

165

【高启·跋眉庵记后】 右嘉陵杨君《眉庵记》,谓眉无用于人之身,故取以自号。夫女之美者,众嫉其蛾眉。士之贤者,人慕其眉宇。而不及口鼻耳目,则眉岂轻于众体哉!盖众体皆有役,眉安于其上,虽无有为之事,而实瞻望之所趋焉,其有类乎君子者矣。世方以仆仆为忠,察察为智,安重而为之望者,则以为无用。杨君亦有感于是欤?读之为之太息。

（草书手迹）

【袁中道·游居柿录】　王中翰新居亦枕山。门前有方塘，贮水可十亩。松桂数十株，森秀蓊郁。寿藤一大壁，作殷红色，杂以碧绿。旁有磐石一具，可弈。中翰云："此处有洞，可容数十人。今封闭未开，其径路亦迷，恐有他藏，亦未敢开也。"由此登山，可数百步，岩石磊磊，至左极高阜，望见江及远山，可亭。中翰乞名，予曰："可名为'远帆亭'"。乞联，书曰"云中辨江树，天际识归舟"。

【文震亨·香茗】 香茗之用，其利最溥。物外高隐，坐语道德，可以清心悦神。初阳薄暝，兴味萧骚，可以畅怀舒啸。晴窗榻帖，挥麈闲吟，篝灯夜读，可以远辟睡魔。青衣红袖，密语谈私，可以助情热意。坐雨闭窗，饭余散步，可以遣寂除烦。醉筵醒客，夜雨蓬窗，长啸空楼，冰弦戛指，可以佐欢解渴。品之最优者，以沉香芥茶为首，第烹煮有法，必贞夫韵士，乃能究心耳。

起黄堆西面有涧出高[?]二十步许下小潭南流数十步与营[?]

涧水抵南岸步步经石[?]山[?]在[?][?]不

悦清流触[?]石洄悬激注佳木异竹垂阴相

荫此溪若在山野则宜[?]民退士之所游处

之林亭而置州已来无人赏爱徘徊溪上

心为之怅然乃疏凿芜秽俾为亭

宇植松与桂兼之香草以禅形胜为溪

在州右遂命之曰右溪刻铭石上彰示来者

元结 右溪记

【元结·右溪记】　道州城西百余步，有小溪。南流数十步，合
营溪。水抵两岸，悉皆怪石，欹嵌盘屈，不可名状。清流触
石，洄悬激注。佳木异竹，垂阴相荫。此溪若在山野，则宜
逸民退士之所游处；在人间，则可为都邑之胜境，静者之林亭。
而置州已来，无人赏爱。徘徊溪上，为之怅然！乃疏凿芜秽，
俾为亭宇，植松与桂，兼之香草，以禅形胜。为溪在州右，
遂命之曰"右溪"。刻铭石上，彰示来者。

【黄庭坚·题东坡字后】 东坡居士极不惜书，然不可乞。有乞书者，正色责之，或终不与一字。元祐中锁试礼部，每来见过，案上纸不择精粗，书遍乃已。性喜酒，然不能四五龠已烂醉，不辞谢而就卧，鼻鼾如雷。少焉苏醒，落笔如风雨，虽谑弄，皆有义味。真神仙中人，

此岂与今世翰墨之士争衡哉！东坡简札，字形温润，无一点俗气。今世号能书者数家，虽规模古人，自有长处，至于天然自工，笔圆而韵胜，所谓兼四子之有以易之，不与也。

170

东坡居士极为
惜书不妄与人
笔法圆劲
我独... 一字
元祐中... 献过
种... 多是
... 茉心安而

法笔... 出锋
墨... 生... 锋
淋漓
东坡曾礼字
... 没... 世一点
侍... 头师
... 书士安家
陛见横

【王维·山中与裴秀才迪书】 近腊月下，景气和畅，故山殊可过。足下方温经，猥不敢相烦，辄便往山中，憩感配寺，与山僧饭讫而去。 北涉玄灞，清月映郭，夜登华子冈，辋水沦涟，与月上下。寒山远火，明灭林外。深巷寒犬，吠声如豹，村墟夜舂，复与疏钟相间。此时独坐，僮仆静默，多思曩昔携手赋诗，步仄径，临清流也。 当待春中，草木蔓发，春山可望，轻鲦出水，白鸥矫翼，露湿青皋，麦陇朝雊，斯之不远，倘能从我游乎? 非子天机清妙者，岂能以此不急之务相邀。然是中有深趣矣! 无忽。因驮黄檗人往，不一，山中人王维白。

上德方六景素彤
披山朝云迹三六芳泥
隨猿三卧松林柄便
住山中觀成不去上
岱嵾紋泷而去山洴言瀨
清月吟高秋松空峰夕
蜀栢水流連夕月冷
室山童火明冰井邪
深巷空尖吠靜
豹村燈魚春夜之絲
纜出十瑞留坐佳漈

173

【张岱·湖心亭看雪】 崇祯五年十二月，余住西湖，大雪三日，湖中人鸟声俱绝。是日更定矣，余挐一小舟，拥毳衣炉火，独往湖心亭看雪。雾凇沆砀，天与云与山与水，上下一白。湖上影子，惟长堤一痕、湖心亭一点、与余舟一芥、舟中人两三粒而已。到亭上，有两人铺毡对坐，一童子烧酒炉正沸。见余，大喜曰："湖中焉得更有此人？"拉余同饮。余强饮三大白而别。问其姓氏，是金陵人，客此。及下船，舟子喃喃曰："莫说相公痴，更有痴似相公者！"

崇祯五年十二月，余住
西湖。大雪三日，湖中
人鸟声俱绝。
是日更定矣，余拏一
小舟，拥毳衣炉火，
独往湖心亭看雪。
雾凇沆砀，天与云与
山与水，上下一白。
湖上影子，惟长堤一
痕、湖心亭一点、与
余舟一芥、舟中人

【柳宗元·小石潭记】 从小丘西行百二十步，隔篁竹，闻水声，如鸣佩环，心乐之。伐竹取道，下见小潭，水尤清冽。全石以为底，近岸，卷石底以出，为坻，为屿，为嵁，为岩。青树翠蔓，蒙络摇缀，参差披拂。潭中鱼可百许头，皆若空游无所依。日光下澈，影布石上。佁然不动；俶尔远逝，往来翕忽，似与游者相乐。

潭西南而望，斗折蛇行，明灭可见。其岸势犬牙差互，不可知其源。坐潭上，四面竹树环合，寂寥无人，凄神寒骨，悄怆幽邃。以其境过清，不可久居，乃记之而去。同游者：吴武陵，龚古，余弟宗玄。隶而从者，崔氏二小生：曰恕己，曰奉壹。

从小丘西行百二
十步，隔篁竹，
闻水声，如鸣佩
环，心乐之。伐
竹取道，下见小潭，
水尤清冽。全石
以为底，近岸，卷石
底以出，为坻，
为屿，为嵁，为岩，

潭西南而望，斗
折蛇行，明灭可
见。其岸势犬
牙差互，不可
知其源。坐潭上，四
面竹树环合，寂寥
无人，凄神
寒骨，悄怆
幽邃。

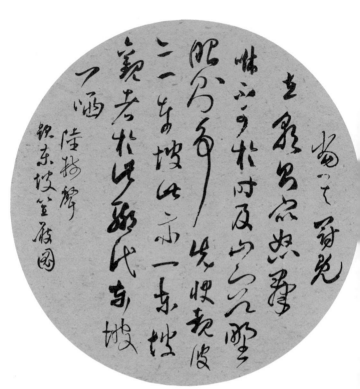

【陆树声·题东坡笠屐图】 当其冠冕在朝，则众怒群咻，不可于时。及山容野服，则争先快睹。彼亦一东坡，此亦一东坡。观者于此，聊代东坡一哂！

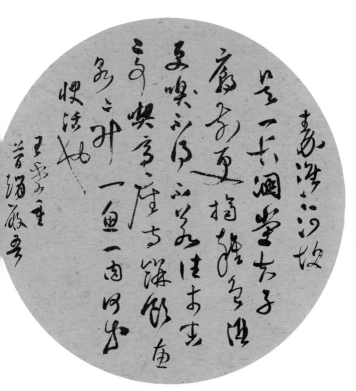

【王季重·简赵履吾】 秦淮河故是一长涸堂，夫子庙前，更挤杂，包酒更唤不得，不若往木末亭，吃高座寺饼，饮惠泉二升。一鱼一肉，何等快活也！

陈继儒《小窗幽记》
陈继儒《小窗幽记》

【陈继儒·小窗幽记】家有三间园，花木郁郁。客来煮茗，谈上都贵游，人间可喜事，或苦寒酒冷，宾主相忘。共居与山谷相望，眼则步草径相寻。

草书

世说新语

集字创作

李元礼风格秀整，高自标持，欲以天下名教是非为己任。后进之士有升其堂者，皆以为登龙门。

【世说新语·德行第一】　客有问陈季方：『足下家君太丘有何功德而荷天下重名？』季方曰：『吾家君譬如桂树生泰山之阿，上有万仞之高，下有不测之深；上为甘露所沾，下为渊泉所润。当斯之时，桂树焉知泰山之高，渊泉之深？不知有功德与无也。』

徐孺子年九岁，尝月下戏，人语之曰：『若令月中无物，当极明邪？』徐曰：『不然。譬如人眼中有瞳子，无此必不明。』

徐孺子年九岁尝月下戏人语之

若令月中无物当极明邪徐曰

不然譬如人眼中有瞳子无此必

不明

世说新语 言语第二

钟繇钟会……誉年十三魏文帝闻
之语其父钟繇曰可令二子来于是敕
见毓面有汗帝曰卿面何以汗毓
惶惶汗出如浆……何以不汗
栗栗汗不敢出

言语第二

【世说新语·言语第二】钟毓、钟会少有令誉，年十三，魏文帝闻之，语其父钟繇曰：『可令二子来。』于是敕见。毓面有汗，帝曰：『卿面何以汗？』毓对曰：『战战惶惶，汗出如浆。』复问会：『卿何以不汗？』对曰：『战战栗栗，汗不敢出。』

王安期作东海郡，吏录一犯夜人来。

王问：『何处来？』云：『从师家受书还，不觉日晚。』王曰：

『鞭挞宁越以立威名，恐非致理之本！』使吏送令归家。

王安期作东海郡吏录一犯夜人来

王问何处来云从师家受书还不觉

日晚王曰鞭挞宁越以立威

名恐非致理之本使吏送令归家

世说新语 政事第三

（草书正文）

【世说新语·政事第三】

王大为吏部郎，尝作选草，临当奏，王僧弥来，聊出示之。僧弥得便以己意改易所选者近半，王大甚以为佳，更写即奏。

回急走。

钟会撰《四本论》，始毕，甚欲使嵇公一见，置怀中，既定，畏其难，怀不敢出，于户外遥掷，便

钟会撰四本论始毕
甚欲使嵇公一见置
怀中既定畏其难怀
不敢出于户外遥掷便回急走

世说新语 文学第四

【世说新语·文学第四】

诸葛宏年少，不肯学问，始与王夷甫谈，便已超诣。王叹曰：『卿天才卓出，若复小加研寻，一无所愧。』宏后看《庄》《老》，更与王语，便足相抗衡。

【世说新语·文学第四】

谢安年少时，请阮光禄道《白马论》，为论以示谢。于时谢不即解阮语，重相咨尽。阮乃叹曰：「非但能言人不可得，正索解人亦不可得！」

河东边少时请阮光禄道白马论为
论以示谢尔时谢不即解阮语重相咨
尽阮乃叹曰非但能言人不可得
正索解人亦不可得

世说新语 文学第四

裙季野语孙安国云：「北人学问渊综广博。」孙答曰：「南人学问清通简要。」支道林闻之，曰：「圣

说新语 文学第四

【世说新语·文学第四】褚季野语孙安国云：『北人学问渊综广博。』孙答曰：『南人学问清通简要。』支道林闻之，曰：『圣贤故所忘言，自中人以还，北人看书如显处视月，南人学问如牖中窥日。』

【世说新语·文学第四】 谢镇西少时，闻殷浩能清言，故往造之。殷未过有所通，为谢标榜诸义，作数百语，既有佳致，兼辞条丰蔚，甚足以动心骇听。谢注神倾意，不觉流汗交面。殷徐语左右：“取手巾与谢郎拭面。”

192

草书作品（草体书写，内容见下方释文）

【世说新语·文学第四】 王逸少作会稽，初至，支道林在焉。孙兴公谓王曰："支道林拔新领异，胸怀所及，乃自佳，卿欲见不？"王本自有一往隽气，殊自轻之。后孙与支共载往王许，王都领域，不与交言。须臾支退。后正值王当行，车已在门，支语王曰："君未可去，贫道与君小语。"因论《庄子·逍遥游》。支作数千言，才藻新奇，花烂映发。王遂披襟解带，留连不能已。

193

羊忱性甚贞烈。赵王伦为相国，忱为太傅长史，乃版以参相国军事。使者卒至，忱深惧豫祸，不暇被马，于是帖骑而避。使者追之，忱善射，矢左右发，使者不敢进，遂得免。

羊忱性甚贞烈王倫為相國忱為太
傅長史乃版以參相國軍事使者卒
至忱深懼豫禍不暇被馬而帖騎而
避使者追之忱善射矢左右發使者
不敢進遂得免

世說新語 方正第五

（草书正文）

【世说新语·方正第五】

阮宣子论鬼神有无者。或以人死有鬼，宣子独以为无，曰：『今见鬼者云，著生时衣服。若人死有鬼，衣服复有鬼邪？』

江僕射年少王丞相呼
與共棊王手嘗不如兩道
許而欲敵道戲試以觀之江不即
下王曰君何以不行江曰恐不
得爾傍有客曰此年少戲乃不惡
王徐舉首曰此年少非唯圍棋見勝

世說新語方正第五

夏侯太初尝倚柱作书，时大雨，霹雳破所倚柱，衣服焦然，神色无变，书亦如故。宾客左右，皆

跌荡不得住。

【世说新语·雅量第六】

197

庾太尉与苏峻战，败，率左右十馀人乘小船西奔，乱兵相剥掠，射，误中舵工，应弦而倒，举船上咸失色分散。亮不动容，徐曰：『此手那可使著贼！』众乃安。

庾太尉与苏峻战败率左右十馀人乘小船西奔乱兵相剥掠射误中舵工应弦而倒举船上咸失色分散亮不动容徐曰此手那可使著贼众乃安

世说新语 雅量第六

石勒不知书，使人读《汉书》。闻郦食其劝立六国后，刻印将授之，大惊曰：『此法当失，云何得遂有天下？』至留侯谏，乃曰：『赖有此耳！』

【世说新语·识鉴第七】

盛时耳！』

戴安道年十馀岁，在瓦官寺画。王长史见之，曰：『此童非徒能画，亦终当致名。恨吾老，不见其

200

世说新语·识鉴第七

【世说新语·识鉴第七】韩康伯与谢玄亦无深好。玄北征后，巷议疑其不振。康伯曰：『此人好名，必能战。』玄闻之甚忿，常于众中厉色曰：『丈夫提千兵入死地，此事君亲，故发，不得复云为名！』

【世说新语·赏誉第八】 张华见褚陶，语陆平原曰：『君兄弟龙跃云津，顾彦先凤鸣朝阳。谓东南之宝已尽，不意复见褚生。』陆曰：『公未睹不鸣不跃者耳！』

人问王夷甫：山巨源义理何如？是谁辈以诺自居然不读老庄时闻其咏往往与其旨合

世说新语
赏誉第八

【世说新语·赏誉第八】人问王夷甫："山巨源义理何如？是谁辈？"王曰："此人初不肯以谈自居，然不读《老》《庄》，时闻其咏，往往与其旨合。"

王右军道谢万石『在林泽中为自道上』，叹林公『器朗神俊』，道祖士少『风领毛骨，恐没世不复见如此人』，道刘真长『标云柯而不扶疏』。

王右军道谢万石在林泽中为自道上叹林公器朗神俊道祖士少风领毛骨恐没世不复见如此人世说新语赏誉第八

【世说新语·品藻第九】 刘令言始入洛,见诸名士而叹曰:"王夷甫太解明,乐彦辅我所敬,张茂先我所不解,周弘武巧于用短,杜方叔拙于用长。"

【世说新语·品藻第九（三则）】

王夷甫云：『阎丘冲优于满奋、郝隆。此三人并是高才，冲最先达。』（其一）王夷甫以王东海比乐令，故王中郎作碑云：『当时标榜，为乐广之俪。』（其二）庾中郎与王平子雁行。（其三）

王夷甫云闾丘冲优于满奋郝隆
此三人并是高才冲最先达其一
王夷甫以王东海比乐令故王中
郎作碑云当时标榜为乐广之俪
其二庾中郎以王

世说新语品藻第九三则

京房与汉元帝共论，因问帝……

世说新语
规箴第十

【世说新语·规箴第十】京房与汉元帝共论，因问帝：『幽、厉之君何以亡？所任何人？』答曰：『其任人不忠。』房曰：『知不忠而任之，何邪？』曰：『亡国之君各贤其臣，岂知不忠而任之？』房稽首曰：『将恐今之视古，亦犹后之视今也。』

【世说新语·规箴第十】远公在庐山中，虽老，讲论不辍。弟子中或有堕者，袁公曰：『桑榆之光，理无远照，但愿朝阳之晖，与时并明耳。』执经登坐，讽诵朗畅，词色甚苦。高足之徒，皆肃然增敬。

远公在庐山中，虽老，讲论不辍，弟子中或有堕者，远公曰：但愿朝阳之晖，与时并明耳。执经登坐，讽诵朗畅，词色甚苦。高足之徒，皆肃然增敬。

世说新语 规箴第十

【世说新语·捷悟第十一】 魏武尝过曹娥碑下，杨修从。碑背上见题作"黄绢幼妇，外孙齑臼"八字，魏武谓修曰："卿解不？"答曰："解。"魏武曰："卿未可言，待我思之。"行三十里，魏武乃曰："吾已得。"令修别记所知。修曰："黄绢，色丝也，于字为'绝'；幼妇，少女也，于字为'妙'；外孙，女子也，于字为'好'；齑臼，受辛也，于字为'辞'；所谓'绝妙好辞'也。"魏武亦记之，与修同，乃叹曰："我才不及卿，乃觉三十里。"

【世说新语·捷悟第十一】

魏武征袁本初，治装，余有数十斛竹片，咸长数寸，众云并不堪用，正令烧除。太祖思所以用之，谓可为竹椑楯，而未显其言，驰使问主簿杨德祖。应声答之，与帝心同。众伏其辩悟。

魏武征袁本初治装余有数十斛竹片咸长数寸众云并不堪用正令烧除太祖思所以用之谓可为竹椑楯而未显至言驰使杨德祖应声答之与帝心同众伏其辩悟

世说新语 捷悟第十一 书

【世说新语·夙惠第十二】 司空顾和与时贤共清言。张玄之、顾敷数是中外孙，年并七岁，在床边戏。于时闻语，神情如不相属。瞑于灯下，二儿共叙客主之言，都无遗失。顾公越席而提其耳曰：『不意衰宗复生此宝。』

何晏七岁，明慧若神，魏武奇爱之，因晏在宫内，欲以为子。晏乃画地令方，自处其中。人问其故，答曰：「何氏之庐也。」魏武知之，即遣还。

王司州在谢公坐，咏『入不言兮出不辞，乘回风兮载云旗』。语人云：『当尔时，觉一坐无人。』

世说新语
豪爽第十三

桓玄西下，入石头，外白司马梁王奔叛。玄时事形已济，在平乘上笳鼓并作，直高咏云：『箫管有遗音，梁王安在哉？』

世说新语

豪爽第十三

王右军见杜弘治，叹曰：『面如凝脂，眼如点漆，此神仙中人。』时人有称王长史形者，蔡公曰：

『恨诸人不见杜弘治耳！』

死更有劳之文 殺蛟而出
中来人初莫鹏告为人情心
患尝自修之乃为吴寻二陆
陆未不在正见清河情以
情告之云自修政而
年已路跨終此修政而
竟杀蚊而出闻里人以

【世说新语·自新第十五（二则）】　周处年少时，凶强侠气，为乡里所患。又义兴水中有蛟，山中有邅迹虎，并皆暴犯百姓，义兴人谓为"三横"，而处尤剧。或说处杀虎斩蛟，实冀三横唯余其一。处即刺杀虎，又入水击蛟，蛟或浮或没，行数十里。处与之俱，经三日三夜，乡里皆谓已死，更相庆。竟杀蛟而出。闻里人相庆，始知为人情所患，有自改意。乃自吴寻二陆，平原不在，正见清河，具以情告，并云："欲自修改，而年已蹉跎，终无所成。"清河曰："古人贵朝闻夕死，况君前途

因废者一夕时函缄张彼望而闷

至第一函似又袭兴水中芳

殷山叶写写悬然以甲海峰菜

然石性艰与人但为三横而空

尤刻录说爱

殷而移拨亏宝三樯唯竹

至一章名书教师又入水牵蛟

较戈泽戈没门再十里窗去々

吧室三白三事口兔安笔吗色

尚可。且人患志之不立，亦何忧令名不彰邪？"处遂改励，终为忠臣孝子。（其一）戴渊少时，游侠不治行检，尝在江淮间攻掠商旅。陆机赴假还洛，辎重甚盛。渊使少年掠劫。渊在岸上，据胡床指麾左右，皆得其宜。渊既神姿峰颖，虽处鄙事，神气犹异。机于船屋上遥谓之曰："卿才如此，亦复作劫邪？"渊便泣涕，投剑归机，辞厉非常。机弥重之，定交，作笔荐焉。过江，仕至征西将军。（其二）

王丞相过江，自说昔在洛水边，数与裴成公、阮千里诸贤共谈道。羊曼曰：『人久以此许卿，何须复尔？』王曰：『亦不言我须此，但欲尔时不可得耳！』

王丞相过江，自说昔在洛水边，
上谈年以说手阮诸贤
羊曼曰人久以许卿但须
而亦言尔须此但欲尔时不可得耳

企羡第十六

世说新语

王子猷、子敬俱病笃，而子敬先亡。子猷问左右：『何以都不闻消息？此已丧矣！』语时了不悲。便索舆来奔丧，都不哭。

子敬素好琴，便径入坐灵床上，取子敬琴弹，弦既不调，掷地云：『子敬，子敬，人琴俱亡。』因恸绝良久。月余亦卒。

【世说新语·栖逸第十八】　嵇康游于汲郡山中，遇道士孙登，遂与之游。康
临去，登曰："君才则高矣，保身之道不足。"

桓车骑不好著新衣，浴后，妇故送新衣与。车骑大怒，催使持去。妇更持还，传语云：『衣不经

【世说新语·贤媛第十九】桓公大笑，著之。

新，何由而故？』

【世说新语·术解第二十】郭景纯过江，居于暨阳，墓去水不盈百步，时人以为近水。景纯曰：『将当为陆。』今沙涨，去墓数十里皆为桑田。其诗曰：『北阜烈烈，巨海混混。磊磊三坟，唯母与昆。』

郭景纯过江居于暨阳墓去水不盈百步时人以为近水景纯曰将当为陆今沙涨去墓数十里皆为桑田其诗曰北阜烈烈巨海混混磊磊三坟唯母与昆

世说新语

术解第二十

顾长康好写起人形，欲图殷荆州，殷曰：我形恶，不烦耳。顾曰：明府正为眼尔。但明点童子，飞白拂其上，使如轻云之蔽日。

世说新语巧艺第二十一

下何以瞻仰？』

元帝正会，引王丞相登御床，王公固辞，中宗引之弥苦。王公曰：『使太阳与万物同晖，臣

世说新语

崇礼第二十二

阮浑长成，风气韵度似父，亦欲作达。步兵曰：『仲容已预之，卿不得复尔。』（其一）

【世说新语·任诞第二十三（二则）】阮宣子常步行，以百钱挂杖头，至酒店，便独酣畅。虽当世贵盛，不肯诣也。（其二）

陸士衡初入洛，咨張公所宜詣，劉道真是其一。陸既往，劉尚在衰制中。性嗜酒，禮畢，初無他言，唯問東吳有長柄壺盧，卿得種來不？陸兄弟殊失望，乃悔往。

世說新語　簡傲第二十四

【世说新语·简傲第二十四】陆士衡初入洛，咨张公所宜诣；刘道真是其一。陆兄弟殊失望，乃悔往。　陆既往，刘尚在衰制中。　性嗜酒，礼毕，初无他言，唯问：『东吴有长柄壶卢，卿得种来不？』

（草书正文）

【世说新语·排调第二十五】

王长豫幼便和令，丞相爱恣甚笃。每共围棋，丞相欲举行，长豫按指不听。丞相笑曰：『讵得尔？相与似有瓜葛。』

家司空、元规，复可所难？」

王右军少时甚涩讷。在大将军许，王、庾二公后来，右军便起欲去。大将军留之，曰：「尔

世说新语

轻诋第二十六

魏武少时，尝与袁绍好为游侠。观人新婚，因潜入主人园中，夜叫呼云：『有偷儿贼！』青庐中人皆出观，魏武乃入，抽刃劫新妇，与绍还出。失道，坠枳棘中，绍不能得动。复大叫云：『偷儿在此！』绍遑迫自掷出，遂以俱免。

【世说新语·假谲第二十七】魏武少时，尝与袁绍好为游侠。观人新婚，因潜入主人园中，夜叫呼云：『有偷儿贼！』青庐中人皆出观，魏武乃入，抽刃劫新妇，与绍还出。失道，坠枳棘中，绍不能得动。复大叫云：『偷儿在此！』绍遑迫自掷出，遂以俱免。

殷仲文既素有名望，自谓必当阿衡朝政。忽作东阳太守，意甚不平。及之郡，至富阳，慨然叹曰：『看此山川形势，当复出一孙伯符。』

书说新语 黜免第二十八

232

【世说新语·俭啬第二十九】　王丞相俭节，帐下甘果，盈溢不散，涉春烂败，郡督白之，公令舍去，曰："慎不可令大郎知。"

石崇厕常有十余婢侍列，皆丽服藻饰，置甲煎粉、沈香之属，无不毕备。又与新衣著令出，客多羞不能如厕。王大将军往，脱故衣，著新衣，神色傲然。群婢相谓曰：『此客必能作贼。』

书法作品（草书）：

桓南郡小儿时与诸从兄弟各养鹅共斗，南郡鹅每不如甚以为忿乃夜往鹅栏间取诸兄弟鹅悉杀之既晓家人咸以惊骇云是变怪以白车骑车骑曰无所致怪当是南郡戏耳问果如之

世说新语 忿狷第三十一

【世说新语·忿狷第三十一】 桓南郡小儿时，与诸从兄弟各养鹅共斗。南郡鹅每不如，甚以为忿。乃夜往鹅栏间，取诸兄弟鹅悉杀之。既晓，家人咸以惊骇，云是变怪，以白车骑。车骑曰：『无所致怪，当是南郡戏耳！』问，果如之。

235

【世说新语·谗险第三十二】　王绪数谗殷荆州于王国宝，殷甚患之，求术于
东亭。曰："卿但数诣王绪，往辄屏人，因论它事。如此，则二王之好离矣，
殷从之。国宝见王绪，问曰："比与仲堪屏人何所道？"绪云："故是常往来，
它所论。"国宝谓绪于己有隐，果情好日疏，谗言以息。

【世说新语·尤悔第三十三】　王导、温峤俱见明帝，帝问温前世所以得天
之由，温未答。顷，王曰："温峤年少未谙，臣为陛下陈之。"王乃具叙宣王
创业之始，诛夷名族，宠树同己。及文王之末高贵乡公事。明帝闻之，覆面
著床曰："若如公言，祚安得长！"

236

王珣嚴讓右軍
如此至感命致
言忠之未能於
主上有慈

旦得但嚴謂王緒
住移廢人因故
書之如民男之之

嫗解之矣知怛

王恭混嶠伹兒
明帝、范汪
寡一世所聞言
之久

由淵表著以
主由池嶠衰少
李氏必為陸氏

陳必王乃可知之至

【世说新语·仇隙第三十六】 王东亭与孝伯语，后渐异。孝伯谓东亭曰："卿便不可复测！"答曰："王陵廷争，陈平从默，但问克终云何耳。"

魏甄后惠

为甄后将去正为奴
五官中郎已城已为奴
左右曰以之屠邺也
令疾召甄言密自往
惠而有色以之屠邺
先为袁熙妻甚获宠曹公

　出说新语
　惑溺第三十五

〔世说新语·惑溺第三十五〕　魏甄后惠而有色，先为袁熙妻，甚获宠。曹公之屠邺也，令疾召甄，左右白："五官中郎已将去。"公曰："今年破贼，正为奴。"

【世说新语·纰漏第三十四】 王敦初尚主，如厕，见漆箱盛干枣，本以塞鼻，王谓厕上亦下果，食遂至尽。既还，婢擎金澡盘盛水，琉璃碗盛澡豆，因倒著水中而饮之，谓是干饭。群婢莫不掩口而笑之。

240